INVENTAIRE
V 24640

V
2654
E380.e

24670

A-Z

OU

LE SALON EN MINIATURE

PAR

ALBERT DE LA FIZELIÈRE

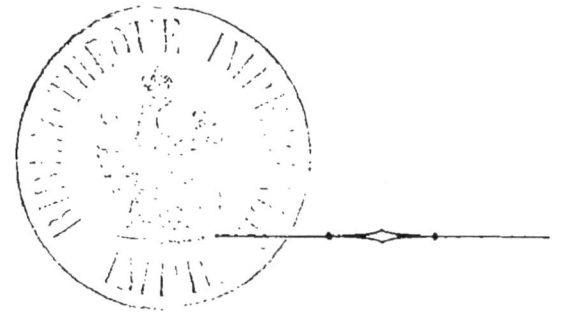

PARIS

POULET-MALASSIS ET DE BROISE

97, RUE RICHELIEU

1864

A-Z

ou

LE SALON EN MINIATURE.

Paris, fatigué des brochures, des questions brûlantes, des drames neufs ou d'occasion, du froid, de la lune rousse, et de tout ce qui l'occupait la semaine dernière, Paris est tout entier au salon de peinture.

Gérôme, Stevens et Lambron; Pils, Yvon, Devilly et Puvis de Chavanne; Courbet, Corot, Français, Hannoteau et Desjobert; Dubuffe, Flandrin et quelques cent autres que nous nommerons plus loin, sont en ce moment les héros dont on parle et dont on parlera,..... pendant huit jours au moins; puisqu'il faut qu'un nom soit toujours dans toutes les bouches et personnifie l'intérêt de l'heure présente, Garibaldi ou Gortschakoff, Cavour ou François de Bourbon...... en attendant qu'une Rigolboche nouvelle éclose un de ces soirs à la lueur des lanternes de Mabille.

D'ailleurs, et à part l'attrait vainqueur de la nouveauté, ce salon de peinture mérite à plus d'un titre qu'on s'en occupe un peu. Il est très-satisfaisant et rempli d'excellentes promesses; non pas qu'on y trouve telles individualités hors ligne, météores éblouissants qui font pâlir les astres d'alentour, mais, ce qui vaut infiniment mieux, parce que l'avenir de l'école contemporaine semble s'y dessiner nettement sous des couleurs très-favorables. On y constate, à première vue, que le niveau de l'art tend à s'élever dans des proportions notables. La moyenne du talent y est évidemment très-supérieure à ce qu'elle était il y a sept ou huit ans, et, pour quiconque sait regarder et comprendre les productions du pinceau, il est facile de reconnaître qu'il s'opère parmi la

génération actuelle un effort puissant, sinon pour régénérer, du moins pour fortifier l'art, depuis longtemps affaibli par le doute et l'indécision.

L'un des vétérans de la critique et l'un des plus autorisés par de longues et fortes études, M. Delécluse, faisait hier, dans le *Journal des Débats*, une remarque aussi profonde que judicieuse : « Tant que les arts ont pour objet, disait-il, d'exprimer les croyances religieuses et de s'appuyer sur les grandes institutions sociales, les artistes célèbres qui ont autorité sur le public forment et dirigent son goût; mais à mesure que l'art, abandonnant successivement les hauteurs où il a pris naissance, descend vers la réalité et tombe même jusqu'aux vulgarités de la vie, le gros du public impose de plus en plus son goût, jusqu'au moment où *l'amateur*, disposé à payer ses fantaisies au prix de l'or, détourne complétement l'artiste de sa véritable vocation, et change le but de l'art. »

En effet, il fut un temps encore peu éloigné de nous où quelques sublimes individualités, telles que David, Prudhon, Géricault, Ingres, Delacroix, Ary Scheffer, Decamps et quelques autres, animés de l'enthousiasme du génie, entraînèrent et captivèrent leur génération en imposant à chacun, selon son tempérament, les principes d'un art vigoureux et fécond et le culte d'une grande idée. Cela dura tant que les convictions furent en honneur dans la société militante; mais l'anarchie ne tarda pas à pénétrer dans les arts à la suite des petites passions et des tendances matérielles favorisées par cette fièvre de gain dont les accès ont si péniblement affecté les forces vives de la France, depuis une dizaine d'années. Si le mal qui avait atteint déjà un grand nombre d'artistes et les portait à abuser d'une facilité fatale, au profit des jouissances grossières de leurs pitoyables Mécènes, avait continué ses ravages, la cruelle prédiction du critique des *Débats* n'aurait pas tardé sans doute à s'accomplir jusque dans ses plus funestes conséquences. Heureusement la réaction commence à s'opérer et, je le répète, l'ensemble du Salon indique une tendance marquée chez les peintres à s'affranchir du joug des corrupteurs du goût, pour suivre en pleine liberté l'essor de leur inspiration ou la loi des études sérieuses.

La peinture de paysage, qui place à toute heure l'artiste en présence de la nature et tend sans cesse à aiguillonner dans son esprit l'instinct de la poésie, est loin d'être étrangère au progrès de l'école. Le retour aux études sincères, à

la recherche assidue des relations qui doivent exister entre l'expression de l'art et les mystères de la nature, est dû tout entier aux paysagistes, qui réunissent et résument aujourd'hui dans leur genre, élevé jusqu'à son apogée, toutes les données de l'art; les uns cherchant à faire jaillir la poésie de l'expression matérielle de la réalité, les autres revêtant les créations poétiques de leur génie des apparences de la nature, vue et saisie dans ses formes les plus élégantes.

La peinture de genre, adoptant les principes formulés par les écoles du paysage, entre à son tour dans cette voie généreuse à l'issue de laquelle l'art moderne doit infailliblement trouver la forme nouvelle de l'art historique et religieux. C'est en effet dans les besoins du présent, et non dans les traditions du passé, que le grand art trouvera le secret de sa régénération. La tradition ne peut être qu'un exemple et un guide; il y aurait folie à vouloir éterniser, en face d'une civilisation nouvelle, de passions, de besoins, d'aspirations modifiées par des mœurs et des tendances intégralement opposées à celles du passé, un art dont la splendeur nous éblouit encore, précisément parce qu'il réalise jusqu'à la perfection l'harmonie qui doit exister entre l'état transitoire des mœurs, des idées, et les règles immuables du goût.

Il ne s'agit pas, en fait d'art, de surpasser au dix-neuvième ou au vingtième siècle, les chefs-d'œuvre du seizième, ou les splendeurs de l'antiquité. Je ne pense pas que cela soit possible, puisque la nature, type éternel, n'est pas plus belle qu'alors. La seule perfection à laquelle on doive aspirer est de formuler dans des productions épurées, si l'on peut, jusqu'à l'idéal, les relations qui existent entre l'immuable poésie et l'état présent des mœurs, des idées, des besoins et de la philosophie, en tenant compte, bien entendu, des différences d'organisation qui font des hommes du même temps des êtres susceptibles d'être émus et impressionnés par les expressions artistiques les plus opposées.

C'est ainsi que Phidias ou Praxitèle, que Raphaël, Titien, Corrége ou Michel-Ange, que Prudhon, Ingres ou Delacroix, peuvent et doivent simultanément soulever l'admiration des hommes et faire glorifier en eux le génie des arts.

Les écoles partagent les époques sans les diviser, ou du moins il faut qu'il en soit ainsi; car les écoles ne sont pas faites pour faire prévaloir un principe sur un autre principe, mais bien pour développer selon leurs règles respectives, le principe absolu du beau appliqué à leur façon particulière de sentir et à leur faculté spéciale d'exprimer.

Le beau n'est absolu que dans la recherche idéale que l'artiste s'efforce d'en faire ; ce mot « absolu » ne saurait s'appliquer au mode d'expression dont le peintre ou le sculpteur demande uniquement la forme aux impulsions de son génie, de son tempérament, de ses sentiments, en un mot de sa propre et souveraine individualité.

Ceci posé, le critique se trouve on ne peut plus à l'aise pour émettre ses opinions sur les œuvres si nombreuses et si diverses qui sollicitent, au Salon, l'examen des curieux. Il n'a pas à s'enquérir de l'étiquette des manières ; il juge les peintres non pas d'après les préjugés d'une caste ou d'une classe, mais d'après leur œuvre même, tenant pour bonne et louable toute production qui porte le cachet d'une conviction sincère, d'un effort courageux, d'un sentiment profond, toutes qualités qui éloignent l'artiste d'être le courtisan d'une coterie, et le flatteur d'une passion mauvaise ou d'un goût dépravé.

N'ayant à faire aucune classification savante ou ingénieuse, il suivra l'excellente méthode adoptée par le directeur de l'Exposition, en plaçant ses critiques, comme sont placées les œuvres d'art, par ordre alphabétique.

A-Z

Accard (Eugène), n°ˢ 4-6. *Charles IX chez Marie Touchet* (4). De l'observation, beaucoup de finesse dans l'expression. L'auteur a pris son sujet dans une œuvre de Balzac, et il a eu l'esprit d'emprunter au sublime physiologiste l'art de composer et d'exprimer des physionomies dans les données de la nature et du caractère humain.

Achard (Jean), n°ˢ 7 et 8. Deux paysages. Plus d'imagination que de naïveté, plus de savoir-faire que d'étude; mais, tels qu'ils sont, ces paysages ont la puissance de l'effet, la finesse de l'exécution, l'éclat du coloris. En faut-il plus pour faire un peintre aimable?

Aligny (Théodore), directeur de l'École des Beaux-Arts de Lyon, n°ˢ 24, 25 et 26. Trois paysages de carton. J'entends dire que c'est là du style : si le style est l'homme, j'estime que M. Aligny a dû étudier son art à Nuremberg sur ces petits paysages à pièces mobiles qu'on encadre, à l'usage des enfants..., dans de petites boîtes de sapin.

Allemand (Louis), n°ˢ 30 et 31. Paysages. Toujours le buisson de Ruysdael; mais quand on le reproduit avec cette *maestria*, cette vigueur, ce diable au corps, le critique accepte volontiers une imitation qui devient presque une originalité.

Amaury-Duval (Eugène), n° 39. Portrait de mademoiselle Emma Fleury de la Comédie Française. Char-

mant portrait d'une charmante fille dont le talent gracieux fait souvent oublier la beauté. Un modelé fin, souple et serré, d'une vigueur qui n'exclut pas la grâce, avec des yeux et des lèvres où petille le plus spirituel sourire de Thalie, voilà le tableau : applaudissez le peintre et le modèle.

ANASTASI (Auguste), n°* 42, 43, 44, 45, 46 et 47. Paysages, vues de Hollande. Voilà, s'il vous plaît, la vraie Hollande, cette Venise brumeuse du Nord, non pas mesquine, épinglée à la façon de tels descendants bien descendus — qu'il n'est pas nécessaire de nommer — des vieux maîtres des musées; mais large, puissante, et rendue nettement avec la conviction du poëte, avec l'élégance et l'esprit du pinceau français.

Le *Soleil couchant* à Lynbann, n° 45, et le *Troupeau*, n° 47, sont deux œuvres du premier ordre. J'aime moins l'*Arc-en-ciel* du n° 43 ; mais à tout péché miséricorde.

ANTIGNA (Alexandre), n°* 62 à 69. Tableaux de genre. Il est toujours le peintre du drame de la vie du pauvre. Il se renferme cette année dans des scènes d'un sentiment plus intime que poignant. Il a risqué une échappée en pleine comédie dans ses *Filles d'Ève,* n° 62, petites maraudeuses qui font dévaliser à leur profit, par un garnement, le pommier du voisin. Cependant la comédie grimace, la terreur y domine, elle prend une teinte sombre, présage funeste de l'orage qui menace. Tout indique ici que nous avons plutôt affaire à de petites voleuses qu'à des espiègles en maraude. Si c'est cela que le tableau veut dire, le sentiment est bon, mais le titre est mauvais.

Loin du monde, n° 64, est une manière d'idylle mo-

derne. Cette fillette dormant sur l'herbe, sans souci des indiscrétions de ses guenilles, rêve peut-être, sous bois, aux volants de Marco ou bien au tilbury de Rigolboche.

Appian (Adolphe), nᵒˢ 78-82. Paysages. Un reflet de M. Daubigny quand M. Daubigny était encore dans toute la verdeur de ses impressions sereines; mais un reflet vigoureux et tout près de rayonner à son tour.

Armand-Dumaresq (Édouard), nº 83. *Épisode de Solferino.* Un digne élève de Couture : de l'éclat, du feu, du coloris, une vigueur naturelle que rien n'arrête, pas même l'obligation d'arrêter plus correctement la forme et d'accentuer la physionomie.

Balze (Paul), nº 113. *Lapidation de saint Étienne.* Le nom de M. Paul Balze est nouveau dans les expositions publiques. Il est connu des artistes par sa collaboration avec son frère aux belles copies des stances de Raphaël qui sont à l'École des Beaux-Arts. La manière de M. Ingres, dont un des caractères éminents est d'être avant tout individuelle, a ramené dans l'art contemporain tant d'avortons issus de la décrépitude du grand David, qu'on est heureux de trouver des esprits distingués, tels que MM. Balze ou Flandrin, aptes à saisir le principe fondamental du maître et puissants à le mettre en œuvre sans tomber dans la servilité. M. Balze est un élégant et heureux Jules Romain du Raphaël de notre siècle.

Baron (Henri), nº 120. *Retour de chasse au château de Nointel.* Ce Vénitien de Paris a laissé, pour un jour, les satins diaprés et les sourires fleuris de ses blondes fantaisies; il a fait, avec le bonheur inséparable des belles grâces, son apparition dans le monde réel de

1860. Rassurez-vous, c'est sous cette forme, nouvelle pour le peintre, d'un portrait de la vie moderne, la même élégance, le même art abondant et varié, le même coloris harmonieux et scintillant qui nous charmaient dans ses adorables fêtes galantes de l'Italie poétique. Tous les sujets peuvent fleurir et parfumer sous le souffle créateur du talent et de l'imagination.

BARON (Stéphane), n°s 121-123. Tableaux de genre décoratif.

Un rêve d'amour (122). Joli rêve de trumeau. Galant, coquet, tout juste assez *nature* pour échapper à la pleine possession de la fantaisie; mais néanmoins assez indiqué par l'étude de la forme pour se rattacher par le charme de la grâce à la réalité aimable.

BARRIAS (Félix), n°s 124-129. Genre historique et portraits. Talent souple, distingué, toujours enveloppé d'une grâce native dont l'empreinte donne un charme peut-être un peu maladif, mais touchant, à son tableau de *Malvina* accompagnant Ossian aveugle (n° 126). Il y a de grandes qualités de couleur et de composition dans sa *Conjuration chez des courtisanes de Venise* (n° 125). Le portrait de femme (129) a des ardeurs de vie et des harmonies de fleurs, adorables sous un modelé ferme et magistral.

BATAILLE (Eugène), 140-142. Son *Printemps* (141) est une large peinture décorative remplie d'éclat et de lumière.

BAUDRY (Paul), n°s 151-158. Habileté, savoir-faire; une sorte de vulgarité fashionable, bien faite pour plaire à M. Tout-le-Monde, mais peu sympathique à ceux qui préfèrent l'art sincère aux facilités d'une brosse rompue au métier. M. Baudry pourrait donner l'idée

d'un petit-fils de Boucher qui aurait mis un paletot à la mode et des gants Jouvin aux bergers du peintre des fêtes galantes. Je vois sans frémir l'attentat de *Charlotte Corday,* et sans m'incliner, l'apparence creuse et soufflée du vénérable M. Guizot ; car c'est là le propre de cette peinture : des apparences et pas de fond.

Bellangé (Hippolyte), n°˙ 192-196. Toujours la même physionomie intelligente et énergique du troupier français : toujours la même furie dans le combat, la même mélancolie sévère et majestueuse après la bataille. M. Bellangé est après Charlet l'artiste qui a le mieux compris et exprimé le caractère typique du soldat. Le portrait en action du général Mellinet à Magenta (n° 196) est une superbe et large aquarelle.

Bellet du Poisat (Alfred), n°˙ 208 et 209. *Les Belluaires, Diogène et Laïs.* Composition ingénieuse, peinture solide, coloris puissant ou gracieux selon le sujet. Salut à ce nouveau venu, qui promet un maître.

Besson (Faustin), n°˙ 254-256. *Madame de Pompadour posant chez Coustou* et *le Réveil du printemps* sont de riches et abondantes productions, où la fougue du coloris s'unit à la grâce de la composition. C'est là, dans la symphonie de la fantaisie, une note charmante qui gagnerait à être plus soutenue et plus fermement accusée.

Bida (Alexandre), n°˙ 269-272. Dessins. Un dessinateur qui produit des dessins aussi puissants que des tableaux, d'une allure aussi magistrale que des fresques et précieux comme des miniatures.

Bisson (François), n°˙ 277 et 278. Natures mortes. Bonne et solide peinture de décoration d'appartement, composée avec esprit, exécutée largement.

Blin (Francis), nos 292 et 293. Paysages. Il regarde un peu plus par-dessus l'épaule de M. Daubigny que dans ses propres impressions ; mais au bout du compte il voit toujours la nature.

Bodmer (Karl), nos 305-307. Paysages. Réalité très-poétique, nature bien vue, bien sentie, et parfois rendue avec la puissance de l'objectif et l'infaillibilité du soleil.

Bohn (Guermann), nos 310 et 311. Genre. *Dans le coin* (311) est une jolie petite étude enfantine, prise dans un sentiment analogue à celui qui inspire les naïvetés, trop souvent prétentieuses, de M. Hamon ; mais ici l'expression est familière, l'effet naturel et le résultat charmant. La fillette n'a pas été sage ; on lui a ôté sa belle robe de soie, et la voilà qui boude et se mord les doigts, en chemise, dans un coin du salon, à côté de sa poupée décapitée. Ah ! que la grâce est charmante quand elle n'est pas apprêtée !

Bonheur (Auguste), nos 317-319. Animaux. Une nature nette, luisante et sonore comme une casserole de rosette. Dans ces bruyères, sur ce pré, sous ces arbres, parmi ces troupeaux proprets, il ne manque par-ci par-là.... qu'une petite saleté qui dénote la vraie campagne du bon Dieu. Mademoiselle Rosa Bonheur n'a pas corrigé ces tableaux-là : tant pis. Tels qu'ils sont, ce n'est guère que du Verbockhoven spirituel.

Bonhommé (François), nos 320-326. Ces tableaux sont l'épopée du travail industriel. On y assiste au spectacle grandiose des luttes de l'homme contre la matière. Il y a toute une révélation dans cet art qui est peut-être une des formes fondamentales de l'art populaire de l'avenir.

Cela vaut mieux que les interminables batailles qui foisonnent partout.

Bonnegrace (Adolphe), n°° 332-335. De beaux portraits puissants et colorés dans une manière toute française, mais inspirée par les maîtres vénitiens. Celui de Théophile Gautier est ruisselant de lumière.

Bouguereau (Adolphe), n°° 346-350. Genre historique et portrait. Est-ce là ce que produit l'École de France à Rome ? Restez donc à Paris, messieurs les peintres, il n'y manque pas de modèles à suivre aussi incolores, de peinture aussi vide, et pourtant aussi ambitieuse que celle-là. Triste emploi d'un savoir incontestable. Il ne lui manque que d'être échauffé par la conviction et fortifié par l'énergie de la passion. Heureusement Rome n'est pas toute où est M. Bouguereau ; car l'enseignement académique a produit M. Barrias, M. Pils, M. Flandrin, et bien d'autres.

Boulanger (Gustave), n°° 355-357. Genre historique. *La Répétition du Joueur de flûte* dans l'atrium de la maison romaine du prince Napoléon, est une élégante fantaisie moderne sur un mode antique. La composition est à la hauteur du cadre, c'est-à-dire une excursion ingénieuse et réussie dans le domaine du passé. C'est charmant comme un caprice ; mais si c'est là un art voulu ou cherché comme l'*Hercule aux pieds d'Omphale,* n° 355, pourrait le faire craindre, ce n'est plus que de la manière et de la plus vicieuse ; car, dans ce dernier tableau elle n'a même plus l'excuse d'une restitution de l'art antique.

Boulanger (Louis), n°° 358-360. *La Ronde du sabbat* nous ramène au bon temps des odes et ballades. C'est

ainsi qu'on peignait sous l'inspiration de cette bouillante poésie qui sut caractériser et illustrer une époque. Ah! les belles années d'enthousiasme et de croyances! M. Boulanger a traduit là en peinture une lithographie magistrale dont tous les amateurs ont gardé la mémoire. Ses idylles à la plume (360) procèdent en ligne directe de l'art souple et si ingénument antique qu'illustrèrent l'immortel Prudhon dans ses dessins, et le tendre Chénier dans ses vers.

Bohly (madame Marie), n° 308. Fleurs. Grâce et naïveté d'expression ; un coloris tendre et poétique : aimable début et qui promet.

Bresdin (Rodolphe), n°s 413-418. Dessins à la plume. Vous avez tous lu ce livre charmant sur lequel Champfleury a fondé une réputation d'observateur ingénieux et de conteur fécond qu'il soutient, et rajeunit dans chacun de ses ouvrages comme si elle était encore à faire. Vous avez lu *Chiencaillou*. Le Chiencaillou de la légende n'est ni plus ni moins que le Bresdin de l'Exposition, cet artiste d'un autre âge, égaré dans l'art moderne, naïf et savant, prompt à saisir le caractère des hommes et des choses, et dont la plume capricieuse retrouve parfois les abondances d'invention et les finesses de trait des vieux Flamands.

Pourquoi ce sobriquet saugrenu de Chiencaillou s'est-il accolé comme un stigmate, ou plutôt comme une gloire, à ce nom, qui aspire à d'illustres destinées dans l'art de la fantaisie?

Je vais vous le dire :

Il y a vingt ans de cela, Rodolphe Bresdin vivait en sauvage dans quelque grenier témoin et seul confident

de ses luttes inouïes contre la misère et contre l'obsession de ses rêves irréalisables. Ses compagnons d'étude, au Louvre, donnèrent à cet enfant mystérieux et sublime qui traversait le monde et s'y frayait des chemins nouveaux et inconnus, le surnom de Chingackook, héros d'un roman de Cooper alors en grande vogue. Une portière, chargée d'annoncer sa visite chez un de ses camarades, traduisit ce nom de Peau-Rouge par celui de Chiencaillou, qui lui resta. La plupart de ses amis ne lui en connaissaient pas d'autre avant que le livret du Salon eût révélé le secret de son état civil.

Les dessins de Rodolphe Bresdin sont bien, par leur étrangeté, à la hauteur de l'excentrique individualité qui les a produits.

BRETON (Adolphe) 425-428. Genre. Voilà un homme entré du premier coup dans le grand art. Il s'est fait l'historien des labeurs de l'agriculteur, et reproduit, avec une ferveur qui touche au grand style, ces fortes et mélancoliques filles des champs, dont le travail outré masculinise un peu la grâce sans parvenir à leur ôter la majesté de la créature anoblie par le devoir accompli.

Le *Soir* (425) et les *Sarcleuses* (426) sont des chefs-d'œuvre.

BRION (Gustave), nos 438-441. Genre historique et genre. Même après avoir vu les batailles de géants conçues par Decamps, et les belles épopées mérovingiennes d'Adrien Guignet, il faut tenir compte à M. Brion de ses efforts, de ses études pour évoquer, des profondeurs de l'archéologie tout l'attirail guerrier des Romains et des Gaulois.

On dit que cette page ingénieuse et intelligente, pleine

de vie et d'exubérance, est destinée — réduite en gravure — à l'illustration des *Commentaires de César*, traduits par l'empereur Napoléon III.

Brongnart (Édouard), n^{os} 448-452. Portraits exécutés simplement et avec un sentiment très-vif du style allié à la nature.

Browne (madame Henriette), 461-465. Genre. Je ne retrouve pas ici cette vigueur et cette certitude de brosse qui avaient imprimé une puissance rare chez une femme, à sa *Sœur de charité*. Mais elle possède toujours la même simplicité d'effet et une aptitude précieuse à faire du lumineux.

Busson (Charles), 489-491. Paysage. Mélodie douce et poétique dans le ton des symphonies de Corot et de Français. L'artiste paraît partout dans cette toile, mais l'art y est légèrement indécis; c'est dire que l'individualité n'y est pas assez dégagée dans la lutte de la nature contre les souvenirs.

Cabanel (Alexandre), n^{os} 494-499. Histoire, genre et portrait. *Nymphe enlevée par un Faune*, n° 495. Peut-être M. Cabanel pense-t-il avoir atteint beaucoup mieux que Boucher ou Vanloo le style de l'art antique. Dans ce cas, il se flatte; Vanloo et même Boucher étaient plus Grecs que lui, et ils étaient sincères dans leur expression. Il faut cependant savoir gré à M. Cabanel de ce que sa peinture est élégante sans prétention et cherchée sans sécheresse. Combien je préfère le *Poëte florentin*, n° 496, gracieuse inspiration tout italienne, d'un caractère emprunté aux meilleurs souvenirs du Masaccio, et d'une exécution aussi correcte qu'elle est spirituelle!

Son portrait de M. Rouher et celui de madame J. Perreyre sont peints dans une très-grande et très-belle manière, et atteignent par la sévérité du pinceau à l'importance d'une œuvre magistrale.

Cals, n° 503, et Cossmann (Maurice), n° 703. Ces deux noms viennent se réunir naturellement sous la plume par la parité du sujet et l'analogie de la peinture. Une *Fileuse au travail* et une *Fileuse endormie*, deux pages détachées de la vie intime du pauvre, deux tableaux très-précieux et très-réussis dans l'ordre des petits maîtres flamands.

Campotosto (Henri), n°ˢ 513-515. *L'Heureux âge*, n° 513. Peinture faible sous une apparence étonnante de vigueur; indécise, mais remarquable par un habile escamotage des difficultés. Peu de composition, pas du tout de dessin, et malgré cela un aspect qui flatte et caresse l'œil et laisse croire.... un instant qu'on est en présence d'un maître.

Castan (Georges), n°ˢ 529-531. Paysage. Un élève de Calame, qui s'est fait le copiste un peu mou, mais assez agréable, de M. Français.

Cermak (Jaroslaw), n°ˢ 549-552. Histoire et portrait. Un amateur ayant affaire à M. Courbet, monte un jour l'escalier du n° 32 de la rue Hautefeuille; il frappe à une porte, un peintre vient ouvrir, la palette à la main. — Monsieur Courbet, s'il vous plaît? — Je ne connais pas ça, répond l'artiste; qu'est-ce qu'il fait, ce monsieur?

M. Cermak serait en droit de faire la même réponse; car s'il connaît la peinture, il ne connaît certes pas cette peinture franche, ferme, puissante, énergique sans ef-

fort et savante avec simplicité qui fait le succès du peintre d'Ornans.

CHAPLIN (Charles), n⁰ˢ 564-566. Portraits. M. Chaplin a fait sensation au salon de 1852 avec un portrait de femme en robe grise, qui annonçait un maître.

Le maître est venu, ses qualités sont brillantes, mais il les exagère au point d'en faire presque des défauts. La nature est charmante, cependant il ne faut pas la voir exclusivement en rose.

CHERELLE (Léger), n° 608. Le pastel est un art attrayant, surtout quand on le traite à la façon de M. Cherelle; mais à quoi sert d'être un des élèves éminents de M. Delacroix, et d'avoir peint jadis des œuvres dignes du maître, s'il faut enfouir tant de qualités et de talent dans le petit cadre d'un pastel?

CHINTREUIL (Antoine), n⁰ˢ 618-621. Paysage. Le poëte Corot ivre d'amour et de bonheur dans les bras de la nature qu'il adore, nous la peint en amant heureux. Le poëte Chintreuil la voit au contraire d'un air mélancolique, et lors même qu'il sourit à l'aspect de ses beautés, une larme tremble encore au coin de sa paupière. On dirait d'un amant violemment épris, mais souvent rebuté. Sa plainte est touchante, elle pénètre au plus profond du cœur, et son élégie nous émeut autant que nous égaye et nous rassérène l'idylle riante de son maître.

COMTE (Charles), n⁰ˢ 683 et 684. Genre historique et portrait. M. Comte a fait un jour un tableau qui l'a placé du premier coup à la tête du genre illustré par M. Robert-Fleury. A-t-il craint de gagner le vertige sur l'échelon élevé où l'attendait son professeur? Je ne sais, toujours est-il qu'il est redescendu vers les régions plus

calmes, mais aussi plus terre à terre où s'ébat dans une heureuse médiocrité M. Claude Jacquand.

Corot (Camille), n⁰ˢ 693-698. Paysages. Soleil levant, repos, soleil couchant, Orphée entraînant Eurydice, danses de nymphes, tels sont les sujets qui ont évoqué l'inspiration de l'artiste. En faut-il davantage au chantre qui va moduler un hymne à la nature ?

Quelques arbres courbés avec grâce pour former un asile mystérieux où le pâtre endormira ses soucis, un épais gazon semé de fleurs où il détendra ses muscles fatigués ; puis à l'horizon, le soleil qui fuit ou qui revient : n'y a-t-il pas là tout un poëme que le peintre va retracer avec la conscience et la précision que donne une émotion vivement éprouvée ? Quel homme dit plus sincèrement ce qu'il a ressenti ? Quel peintre transmet avec plus de grâce ses impressions et ses joies ? M. Corot se garde bien de courir après les finesses et les ruses de l'art. Il ne les aurait pas atteintes que la franche et naïve poésie aurait déjà pris son vol. Cette façon d'agir, toute primitive et campagnarde, possède un charme incomparable, et la nature, ainsi prise au gîte, n'a rien de caché pour le spectateur. C'est en présence d'un paysage de Corot que l'on peut redire, en l'admirant, avec le poëte :

> Une voix à l'esprit parle dans ton silence :
> Qui n'a pas entendu cette voix dans son cœur ?

Il faudrait écrire sur ces toiles charmantes : « Ici l'on aime. » C'est en effet la nature non pas poétisée jusqu'à l'idéal, mais choisie sous ses aspects les plus tendres. Ne croirait-on pas qu'elle s'anime sous la brosse

émue de Corot comme la Galatée sous le ciseau de Pygmalion amoureux ?

Couder (Alexandre), nᵒˢ 707-715. Genre et nature morte. Peintures d'une exécution aussi fine, aussi détaillée que peuvent l'être les *trompe-l'œil* d'un minutieux flamand avec l'esprit et la grâce d'un peintre parisien. A côté de ces merveilleuses imitations de la nature morte, voici l'*Atelier d'un peintre d'histoire ;* un arsenal : canons, fusils, casques, clairons, sabres, drapeaux, uniformes, tout l'attirail des camps. C'est avec ce matériel qu'on peint l'histoire aujourd'hui. O grand art de la paix, art de Raphaël et de Rubens, quand te verrons-nous renaître ? Ce qui n'empêche pas que le tableau de M. Couder ne soit charmant.

Courbet (Gustave), nᵒ 717-721. Paysage. Il fut un temps où ce nom soulevait des orages..... comme tout nom de novateur doit le faire ; aujourd'hui la peinture de M. Courbet n'a plus que des admirateurs. Ne croyez pas pour cela que le jeune maître ait fait quelque concession à l'opinion publique..... de ses anciens détracteurs. Il n'en est rien ; mais l'art de M. Courbet, qui sera peut-être bientôt une école, a creusé son sillon dans les esprits, et la graine germant comme toutes les semences saines et vigoureuses, le peintre récolte une abondante moisson de succès.

On s'abuserait étrangement si l'on s'en tenait à la pensée qu'un artiste de la trempe de M. Courbet parque à plaisir la verve intarissable de sa muse dans les limites de quelque système étroit. Les statisticiens ont, il est vrai, trouvé un mot pour caractériser, sinon pour stigmatiser cet art bien portant et prêt à bien faire : ils

l'ont étiqueté dans leurs classifications sous le nom de Réalisme, et quelques-uns ont même attribué à ce vocable la valeur malsonnante d'une injure.

Je connais un bon professeur de l'Académie qui surprit un jour sa cuisinière jouant le rôle de Juliette avec un Roméo des sapeurs-pompiers. « Vous êtes une drôlesse, lui dit-il, une réaliste ; sortez, je vous chasse. »

Si j'ai bien compris les œuvres que, depuis douze ans, M. Courbet livre aux méditations de la critique, j'y trouve autre chose que le puéril désir d'étonner la foule — habituée à voir l'art embellir la nature — en lui faisant passer sous les yeux les trivialités de la nature.

Le but de M. Courbet est plus noble et d'une portée vraiment philosophique. Il semble dire que pour rompre définitivement avec les conventions usées où s'embourbe péniblement la tourbe inintelligente des facteurs de tableaux, il est nécessaire de faire d'abord un retour vers la simplicité primitive, afin d'y retrouver à leur source et purs de tout contact délétère, les sentiments et les passions qu'il importe de développer et de diriger. Alors il va demander l'inspiration, il va renforcer sa conscience de poëte au spectacle immense de la nature. Il choisit ses modèles parmi les êtres que n'a pas encore déformés ou atrophiés la corruption des civilisations extrêmes et qui ont conservé leur affinité native avec les sites qui les environnent et qu'ils peuplent encore selon les vues harmonieuses de la création.

Le réalisme, dans ce sens, n'est autre chose que la poésie du cœur ; l'autre, celle qu'a combattue momentanément M. Courbet, n'est que la poésie de l'imagina-

tion. Celle-ci n'est qu'une image séduisante, mais souvent fausse, de la vérité, la première est la vérité elle-même.

Courcy (Frédéric de), n° 722. *La Pâque.* Une bonne tentative pleine de jeunesse et de bon vouloir, dans laquelle l'auteur a mis en œuvre toutes les ressources d'une solide éducation d'artiste. M. de Courcy n'a plus maintenant qu'à élargir son horizon, l'avenir est à lui.

Curzon (Paul), n°ˢ 769-774. Genre et paysage. *Ecco fiori,* n° 769. De ravissantes filles de la lignée de *Graziella,* fraîches comme leurs fleurs et qui semblent descendre en droite ligne des modèles qui inspirèrent la statuaire grecque. Art aimable et qui n'a gardé de l'enseignement académique que le goût du style, en accordant aux idées nouvelles que la nature est assez séduisante pour qu'il devienne inutile de la faire passer dans le moule de l'école.

La *Lessive à la Cervara,* n° 771, qui inspira l'autre jour un si drôlatique hors-d'œuvre au critique du *Siècle,* nous peint avec un style contenu et des lignes d'une simplicité noble et tout antique, les occupations familières de la vie rustique en Italie. Changez le costume, élevez un palais à l'horizon, et ce sujet, ainsi traité, deviendra facilement celui de Nausicaa et ses compagnes.

Dargent (Yan), n°ˢ 784-787. Genre rustique. *Les Lavandières de la nuit,* n° 784. Peinture violente, fantastique, d'un intérêt puissant et d'un effet où le surnaturel s'accorde à ravir avec les singularités du possible.

Daubigny (Charles), n°ˢ 791-795. Paysage. Il dort un peu trop cette année sur ses lauriers passés, et s'autorise

de ses succès pour ne pas aller au delà des efforts qui les lui ont fait obtenir. M. Daubigny ne semble pas redouter assez vivement que de plus ardents à scruter les secrets de la nature le laissent bientôt derrière eux. Parmi les cinq tableaux de M. Daubigny, le *Village près de Bonnières,* n° 793, me semble irréprochable ; mais on cherche dans les autres la lumière et la forme auxquelles ce grand artiste nous avait habitués. Nous prenons note de ce que M. Daubigny nous doit un chef-d'œuvre. Il le fera, n'en doutez pas.

Daumier (Honoré). Je m'étais fait une fête de voir un tableau de ce grand dessinateur à qui nous devons la comédie du siècle, éparse dans des milliers de compositions humoristiques ; dérision ! ce tableau, grand comme les deux mains ouvertes, est accroché sur la frise de la salle D. Il est impossible de le voir.

Dauzats (Adrien), n°˙ 805-807. Paysage. De grands sites orientaux peints avec cet esprit charmant et cette finesse de brosse qui ont fait donner à ce maître en fait de prestiges lumineux, le surnom de Canaletti d'Algérie.

Delacroix, n°˙ 828-833. J'aperçois le nom de M. Delacroix, je m'élance, je regarde... Illusions, adieu ! Ce n'est pas le Delacroix du drame, de la couleur et de la vie, c'est le Delacroix des salons et des albums.

Delamarre (Théodore), n°˙ 840-843. Genre. Un spirituel Parisien du Paris spirituel, qui s'est fait Chinois... pour nous montrer, d'une peinture large, étudiée et surtout très-originale, la vie privée et industrielle de nos amis les ennemis de Pékin.

Desbrosses (Jean), n° 853. *Les porteuses d'herbe.* Un

vif sentiment de la nature souffreteuse; une note plaintive dans la gamme adoptée avec tant de succès par M. Chintreuil. La brosse n'y est pas encore infaillible dans l'art d'écrire nettement l'impression du peintre; mais dans ses efforts mêmes et dans ses défaillances, on sent combien cette impression est profonde. Renvoyé aux conseils de M. Jules Breton, pour achever de perfectionner ce jeune art plein d'avenir.

Desgoffes (Alexandre), n°ˢ 854-859. Paysage. Une danse effrénée de Peaux-Rouges, dans une prairie boisée du pays des Sioux ou des Comanches, — dont M. Gustave Aimard a refusé la royauté. Tiens, je me trompe, le livret dit : *Danse de faunes et de sylvains.* Ah! je n'aurais pas cru.

Desgoffes (Blaise), n°ˢ 860-863. Nature morte. Peinture au pointillé, à la loupe, poncée, glacée, poussée jusqu'à la lassitude. Un prodige de la perfection à laquelle peut atteindre la patience et la volonté; un défi jeté à la chambre obscure. Oui, mais après? — Nadar fait encore mieux que cela avec son appareil électrique, et il a la modestie de dire que tout l'honneur revient à la machine. Ah! qu'une apparence d'émotion, que la plus faible tentative d'expression du moindre sentiment, ferait bien mieux notre affaire que ce travail de fée.

Desjobert (Eugène), n°ˢ 870-875. Paysage. M. Desjobert devient tout doucement, d'année en année, en élargissant son horizon par l'étude et par le savoir, un de nos plus grands paysagistes. Il unit dans sa peinture d'une composition éminemment élégante, des qualités très-abondantes et quelquefois très-opposées. On y trouve à la fois une naïveté profonde d'expression, et

beaucoup d'esprit; un vif sentiment de la réalité poétique, et une imagination brillante. Il résulte de ces heureux assemblages, dans les œuvres de M. Desjobert, une rare et précieuse variété qui lui assure, à côté des écoles dissidentes, une très-belle et très-enviable individualité.

Devilly (Théodore), n° 891. *Dénoûment de la journée de Solferino.* En dehors du tableau purement stratégique, à la façon de Van der Meulen, le genre bataille, tel que le comprennent les peintres de l'école d'Horace Vernet, continuée par M. Yvon, offre un médiocre intérêt. L'épisode guerrier seul, dans cet ordre d'idées, offre au peintre l'occasion de développer la puissance dramatique que la nature et l'étude lui ont départie. Aucun peintre, depuis M. Delacroix, ne s'est révélé dans cet art avec une autorité égale à celle de M. Devilly. Ayant à peindre une action militaire, il en élague immédiatement tout l'appareil théâtral qui se traduit par les masses bariolées des bataillons et les états-majors dorés, caracolant à l'ombre des fumées de la poudre. Ce qui le frappe d'abord, c'est la puissance tragique d'un certain moment de la journée, où le fait brutal prend tout à coup des proportions épiques. Ici, le sentiment qui ressort de cette lutte de géants, jaillit de chacune des touches de sa brosse magistrale. Toute l'action s'y résume dans une expression terrible et concise. Le combat est fini. L'Empereur arrive sur le dernier mamelon de Cavriana, disputé pied à pied; le sol brûlant, rougi, saccagé, est jonché de morts et de mourants. Mais de ce spectacle de destruction s'élève comme un cri de triomphe et de gloire; car là-bas, dans l'orage qui les emporte et les

protége, on voit tourbillonner les masses ennemies abîmées dans une fuite éperdue. Ce tableau d'un grand style, d'une couleur puissante et terrible, est une des plus belles pages qu'ait produites la peinture historique militaire.

Doré (Gustave), nos 904-908. Dessins pour l'Enfer de Dante. Imagination merveilleuse, grand style, savoir prodigieux, facilité d'exécution qui heurte de front tous les obstacles que tant d'autres auraient l'habileté de tourner, telles sont chez ce jeune artiste les qualités moins surprenantes encore que l'abondance d'invention dont il est doué.

Son grand tableau aurait la valeur de ses dessins, s'il l'avait moins improvisé et moins rapidement exécuté.

Doussault (Charles), nos 911-914. Croquis d'un voyage en Orient. Quoi de plus amusant que les impressions de voyage d'un homme d'esprit et d'un poëte qui sait voir, qui sent vivement et trouve aisément la forme la plus attrayante et la plus aimable pour transmettre ses souvenirs? Tel est le cas de M. Charles Doussault. Personne n'a comme lui le don d'initier le spectateur aux surprises de ses excursions lointaines.

Dubois (Louis), n° 934. *Le coin d'une table de jeu.* M. Courbet a passé par là. En affirmant que le peintre doit intéresser par la représentation exclusive de n'importe quelle physionomie prise sur le fait dans quelque scène que ce soit de la vie intime, le jeune maître a ouvert une carrière féconde à tous ceux qui savent peindre avec art et exactitude ce qu'ils ont sous les yeux. La table de jeu de M. Dubois est une heureuse tentative

dans cette voie, et le spectateur suit avec intérêt le drame des mouvements que la passion fait passer sur ces visages saisis dans un milieu d'ailleurs assez vulgaire.

Dubufe (Édouard), n°ˢ 939-943. Portraits. Sans avoir à proprement parler le grand style — qu'il faut chercher dans l'école illustrée par M. Ingres ou par M. Flandrin, — les portraits de M. Dubufe ont l'allure élégante, une tournure aristocratique et une grâce mondaine qui n'exclut pas un certain caractère. M. Dubufe excelle à peindre la Parisienne, ce type idéal de la Vénus bien habillée, et ses portraits de madame de Galiffet et de madame William Smyth ont une grâce aristocratique tout à fait séduisante.

Durand-Brager (Henri), n°ˢ 979-981. Marines. M. Durand Brager sait introduire l'attrait et l'intérêt dans un genre qui semble au premier abord voué à la monotonie; mais l'artiste est spirituel jusqu'à donner de l'esprit à un vaisseau, et son imagination se complaît dans des effets de lumière aussi variés que la changeante nature.

Elmerich (Édouard), n°ˢ 1018-1024. Genre et paysage. La nature surprise dans un de ses réduits les plus champêtres, privée de ses grands aspects, de ses horizons; mais rendue avec un amour naïf du simple et du vrai.

Faivre (Émile), n°ˢ 1049-1051. Fleurs et animaux. Sentiment très-complet du genre décoratif: un goût élevé, une exécution large et puissante, et une brosse fougueuse sans jamais cesser d'être élégante.

Figuier (M*me* Louis), n°* 1101-1103. Fleurs à l'aquarelle. M*me* Louis Figuier peint comme elle écrit; elle rend avec un charme exquis les grâces et les délicatesses de la nature.

Flandrin (Hippolyte), n°* 1113-1116. Portrait. L'âme se peint sur le visage, il est nécessaire d'en saisir le passage et l'expression pour être capable de donner à une image l'aspect de la vie. Un portrait conçu dans le but unique de faire connaître le caractère saillant d'une individualité, par l'habitude de ses traits, par les traces indélébiles des passions, par l'empreinte des sentiments, peut devenir un tableau aussi intéressant qu'une page historique, et c'est ce qu'il devient sous la brosse austère et savante de M. Flandrin. Cet admirable interprète de la nature comprend, comme Raphaël et comme M. Ingres, qu'un portrait parfait doit être l'idéal de l'homme qu'il veut représenter, et il n'a jamais failli à ce précepte.

Flers (Camille), n°* 1127-1133. Paysage. Combien d'artistes, en prenant de l'âge, cessent de recevoir l'impression fraîche et inspirée de la nature, et rhabillent avec les clinquants et les oripeaux du savoir-faire, les émotions flétries de leur jeunesse! Ce n'est point là le cas de M. Flers; ainsi que Corot, dont il est souvent l'émule, ce vétéran du paysage courtise la nature comme aux jours ardents de sa jeunesse, et lui dérobe encore ses plus charmants secrets.

Fortin (Charles), n°* 1146-1151. Genre. Une grande bonhomie d'expression, avec une exécution vigoureuse et souple, qui ne cherche pas à nous tromper par une habile prestidigitation, et met toute sa finesse à copier la physionomie sincère des scènes intimes qu'il a sous

les yeux. C'est le procédé du vieux et charmant Chardin, le Raphaël des petits ménages.

Français (Louis), nos 1167-1169. Paysage. On reprochait jadis à cet aimable peintre d'être trop dans ses tableaux : l'artiste y tenait la place de l'art et se manifestait dans les détails avec tant d'abondance, qu'il semblait se multiplier pour satisfaire à toutes les admirations partielles qui débordaient de son cœur et se répandaient sur la toile en particularités ravissantes, mais dont la cohue étouffait l'ensemble. Aujourd'hui, M. Français, simple et savant, sait ramener à l'unité ses vives et nombreuses impressions, et ce talent de concrétion qu'il a acquis, égayé d'ailleurs par les aimables émotions de sa poésie naïve et sincère, fait de lui l'un des plus charmants paysagistes de notre école.

Frère (Édouard), nos 1173-1176. Genre. Encore un des petits maîtres modernes de la lignée de Chardin. Il borne son ambition à la philosophie d'Alfred de Musset : son verre est petit, mais il boit dans son verre, et il met sa seule présomption à le remplir d'un vin généreux.

Fromentin (Eugène), nos 1184-1189. Genre et paysage. Littérateur autant que peintre, M. Fromentin possède le don de description au suprême degré. Quand la nature a passé devant ses yeux attentifs, elle lui appartient tout entière, physionomie et poésie, corps et âme, et il la reproduit avec un cachet de grandeur et de vérité très rare. Je ne l'ai jamais vu plus harmonieux, mais je l'ai souvent trouvé plus ferme et plus précis. Un brouillard épais semble se placer entre ses toiles et l'œil du spectateur, et amollit les formes dont il efface le mo-

delé. On pourrait définir sa peinture telle qu'elle se formule cette année : un à peu près grandiose.

Gautier (Amand), n^{os} 1225-1227. Portrait. Un nouveau venu qui peint avec l'assurance d'un maître. Il vise au réalisme, il y atteint presque, mais sa peinture n'est pas encore assez savante pour dissimuler par où elle pèche, et elle pèche par le goût et la fermeté. Il faut constater d'ailleurs dans ses œuvres un grand effort tout près d'aboutir au succès.

Gérôme (Léon), n^{os} 1248-1253. Genre historique. Beaucoup de savoir, trop d'esprit, et pas assez de goût pour contenir dans une limite délicate une invincible propension au libertinage artistique. L'auteur de la *Phryné* et des *Augures* croit remonter aux sources pures de l'antiquité, en déshabillant à la grecque des grisettes du faubourg Saint-Marceau et des convives de la Courtille; mais il oublie que la nudité n'est décente qu'autant qu'elle est, pour ainsi dire, vêtue de sa splendeur. Cette Phryné cagneuse et maigre, dont les hanches déprimées portent encore le stigmate du corset, comme ses jambes montrent le sillon de la jarretière, n'est qu'une effrontée. Fi la vilaine, avec ses vilains gros pieds!

Combien il y a plus de véritable savoir, et de caractère, et de couleur locale, dans le *Rembrandt faisant mordre une planche à l'eau forte,* et dans le *Hache-paille égyptien!* mais aussi comme il y a moins de prétention et de partis pris! M. Gérôme est un arrangeur à la façon de M. Delaroche; il doit à son maître, à son influence, à son souvenir, la meilleure part de son talent; que ne lui a-t-il emprunté cette merveilleuse entente des con-

venances, qui tenait presque lieu de génie à l'auteur de l'*Assassinat d'Henri III?*

Gigoux (Jean), nos 1263 et 1264. Portrait. Un Français nourri d'études italiennes, et dont la peinture ferme et colorée rappelle l'énergie des Carrache et la souplesse du Guide.

Ginain (Eugène), n° 1267. Genre historique militaire. Élève de Charlet, M. Ginain a reçu de son maître l'art de caractériser d'une touche mâle et spirituelle la physionomie de l'uniforme et l'allure du soldat. Il excelle à donner par une inépuisable variété de l'intérêt à ce qui en offre le moins en peinture, à des masses développées en colonnes de marche.

Girardet (Karl), nos 1275-1280. Paysage. De l'esprit dans la composition, du goût dans l'arrangement, un choix judicieux des sites, et l'exécution la plus agréablement facile qu'on puisse voir, voilà les paysages de M. Girardet, un des plus brillants enchanteurs de la peinture moderne.

Gourlier (Paul), nos 1351-1354. Paysage. M. Gourlier cherche la poésie dans l'élégance des formes. Il se rattache par le sentiment à l'art tout poétique dont M. Corot donne la plus complète expression; mais par la vigueur et le coloris il effleure l'école des imitateurs exacts de la nature. Il s'est fait entre ces deux genres également intéressants une individualité très-nette et très-distinguée.

Gudin (Théodore), nos 1388-1392. Marine. La peinture de M. Gudin est à la marine ce que celle d'Horace Vernet est à l'histoire militaire; le triomphe du savoir, de l'habileté, de l'entente inimitable du sujet, et par-dessus

tout de la difficulté vaincue. A force d'esprit, d'abondance, et par une magie qui n'appartient qu'aux grandes organisations artistiques, il étonne, il séduit, et fait deviner la nature là où il semble que l'imagination seule a dû prendre part.

Hamon (Louis), n⁰ˢ 1432-1436. Genre. Choisissez un sujet familier, enfantin de préférence ; disposez-en la composition de l'air le plus naïf que vous pourrez prendre ; restreignez la perspective à un plan, à deux au plus, à la façon des peintres primitifs, et le costume au plus simple appareil. Pour peu que vous ajoutiez à ce programme un modelé très-effacé, un coloris à peu près monochrome, vous aurez créé un genre et vous deviendrez peut-être célèbre tout comme M. Hamon. Quelques esprits que rien ne satisfait trouveront vos tableaux monotones, peut-être même ennuyeux, qui sait ? Laissez dire. Est-ce que la peinture a jamais été faite pour représenter la nature ? La peinture est une fantaisie, un jeu, un moyen plus ou moins ingénieux, plus ou moins agréable d'occuper un instant les yeux ; demandez plutôt à M. Hamon.

Hanoteau (Hector), n⁰ˢ 1440-1442. Paysage. Telle n'est pas l'opinion de M. Hanoteau. Pour celui-ci la nature est un spectacle immense et varié à l'infini dont chaque scène parle au cœur le langage imagé de la poésie. Là on rêve au bonheur, ici à l'abondance, ailleurs à l'amour, au mystère ; plus loin au calme d'une vie simple ; plus loin encore à l'activité, à la lutte, au travail ; partout on admire la grandeur de l'œuvre divine, et l'âme de l'artiste s'épanouit à toutes ces splen-

deurs, elle s'y abandonne en pleine liberté. Puis quand l'heure du recueillement a sonné, il rassemble au fond de son cœur émotions et souvenirs, admirations et rêveries, et, d'une main docile que le savoir guide et soutient, il retrace sincèrement ce qu'il a vu, et le tableau qu'il nous en donne nous offre à la fois et l'image de la réalité et l'expression des sentiments qu'elle a fait naître en lui. C'est un grand charme de voir la nature par les yeux de M. Hanoteau, car il nous la représente avec une éloquence bien séduisante.

Harpignies (Henri), n^{os} 1449, 1452. Paysage. Moins magistrale et moins puissante que celle de M. Hanoteau, la peinture de M. Harpignies est dans une gamme analogue. C'est encore là un art bien portant et convaincu qui n'attendra pas longtemps le succès.

Hautier (mademoiselle Eugénie), n^{os} 1460-1463. Genre et nature morte. Un talent viril enveloppé de toutes les grâces de la femme; une exubérance de vigueur et de coloris avec une certitude de brosse, une fermeté de dessin et une variété de talent qu'on trouve rarement réunis à un pareil degré.

Hébert (Ernest), n^{os} 1464-1466. Portrait. Erreurs d'un grand peintre; ce qui nous assure de la part d'un tel artiste une revanche éclatante.

Herbelin (madame Mathilde), n^{os} 1487-1490. Dessins. Ennuyée de s'entendre dire éternellement qu'elle est la première entre tous les miniaturistes de Paris, madame Herbelin a voulu s'essayer dans un genre nouveau. Elle joue vraiment de malheur; la voilà, de prime saut, la première dans cet art charmant de faire vivre et palpiter un joli visage sous le modelé moelleux de la sanguine.

Hofer (Henri), nos 1533-1538. Portrait. Jetez les yeux sur la tête de jeune fille, no 1536, vous ne pourrez plus les en détourner : un miracle de beauté renouvelé par un miracle de peinture.

Huet (Paul), nos 1565-1570. Paysage. M. Paul Huet est un des représentants de la forte et puissante école romantique qui florissait il y a vingt-cinq ans. Ni la nature, ni la tradition ne sont un but pour lui. La tradition ne saurait arrêter sa verve, et la nature ne joue d'autre rôle dans son art que de fournir une forme précise et palpable aux créations abondantes de son imagination. Aussi, peu de paysagistes ont-ils une individualité plus caractérisée que la sienne.

Jacque (Charles), nos 1613-1616. Animaux. Le Lavater des moutons et des poules; il les reproduit avec une exactitude de Flamand, et met tant d'esprit et de physionomie dans ces petites compositions mouvementées, vivantes, bêlantes et caquetantes, qu'il réussit presque à tout coup à leur donner l'intérêt d'un drame intime ou d'une comédie de mœurs.

Jalabert (Charles), nos 1626, 1627. Portrait. La peinture de M. Jalabert est l'expansion élégante de ce goût d'arrangement et de détail qui caractérise les élèves sérieux de Paul Delaroche. M. Jalabert peint comme devrait peindre M. Gérôme, si M. Gérôme parvenait à se guérir de la pompéiomanie chronique dont il est atteint.

Jeanron (Auguste), nos 1650-1656. Genre et paysage. M. Jeanron se plaît à peindre, cette année, le côté calme

et pittoresque de la guerre. Les sujets rappellent, il est vrai, les noms devenus immortels de Melegnano, de Solferino, etc.; mais dans ces tableaux, inondés de lumière, sous ce ciel diapré de mille feux, aucun bruit sinistre ne vient troubler la quiétude du paysage. Le soldat n'y figure qu'en simple touriste, et vraiment c'est là une charmante façon et des plus ingénieuses de perpétuer le souvenir de nos gloires.

LAMBRON (Albert), n°s 1775 et 1776. Genre. Celui-ci débute, et, dès son premier pas, il casse les vitres. Gare là-dessous, c'est un tempérament de peintre qui se manifeste..... à la façon de Courbet et de Doré. L'idée de son repas de croque-morts est originale. Celle du *Mercredi des Cendres* est ingénieuse, et qui mieux est, heureuse.

Un pierrot et un arlequin sortent d'un bal vers les hauteurs de Belleville, et les deux joyeux drôles se heurtent à un cocher de corbillard. Le sceptique arlequin salue en goguenardant; pierrot, l'âme enfantine et superstitieuse, se détourne avec une contrainte visible, et semble côtoyer une colique. Caprice amusant, peinture facile et entreprenante. Je le répète, il y a là un peintre.... Nous l'attendons au second tableau.

LAMI (Eugène), n°s 1777 et 1778. Genre, aquarelle. Quel aimable, quel élégant, quel grand artiste! Le superfin du bonheur serait de lire Musset imprimé sur vélin, dans un salon dont les lambris seraient tapissés de ces incomparables dessins, les vrais, les seuls types possibles à rêver pour personnifier les créations du poëte. Ah! si Curmer était le propriétaire des œuvres com-

plètes de Musset, la librairie française compterait bientôt une gloire de plus.

Lapierre (Émile), n°ˢ 1800 et 1801. Paysage. Sentiment délicat, nature élégante; peu de souffle, mais beaucoup de distinction.

Legendre-Tilde (Isidore), n°ˢ 1887-1890. Nature morte.

Des rapprochements heureux, une ingénieuse combinaison dans la composition, donnent un intérêt charmant à des sujets qui n'ont ordinairement d'autre attrait que le mérite d'une habile reproduction de la réalité. L'histoire a fait grand bruit des *Raisins* de Zeuxis : ils n'ont trompé que des oiseaux par l'artifice d'un relief savant; la *Picciola* de M. Legendre fait répandre des larmes, et le cœur ne se trompe jamais.

Legros (Alphonse), n° 1900. Genre. Vous vous rappelez un *Enterrement à Ornans,* qui fit monter Courbet au pinacle. L'*Enterrement à Ornans* a eu pour M. Legros l'inconvénient de venir avant son *Ex-voto*. C'est-à-dire que M. Legros suit le chemin battu par M. Courbet. Le chemin est bon, et pourvu que le jeune émule ne prenne pas les ornières pour les pas de son devancier, il a chance d'arriver sain et sauf au but.

Leleux (Adolphe), n°ˢ 1907-1909. Genre rustique.

Quand M. Leleux apparut, il y a quelque vingt ans, ce fut dans les arts un grand cri d'enthousiasme; le débutant avait le ton d'un maître. Le maître a gardé très-intactes les précieuses qualités de jeunesse, mais il a acquis le savoir, la certitude, l'expérience, et il ne procède plus, presque à coup sûr, que par des chefs-d'œuvre.

Leman (Jacques), n⁰ˢ 1926-1930. Genre historique et portrait.

Étudier la physionomie d'une époque, le caractère des costumes; réunir dans une composition correcte, élégante, mais un peu froide, les grandes figures d'une époque, et les mettre en scène avec l'apparat des cérémonies de cour ou dans le déshabillé des Mémoires du temps, voilà le talent de M. Leman. Talent charmant, qui sera complet quand à toutes ces excellentes qualités le peintre ajoutera plus de vigueur, plus de verve, plus de tempérament. Il le peut, voilà pourquoi nous le lui demandons.

Lepoitevin (Eugène), n⁰ˢ 1955-1960. Genre et marine. Roqueplan, *in amico redivivus*.... comme disent les vieilles inscriptions. La gaieté, la vie, l'esprit, le coloris de cette poétique école, qu'on appelait autrefois romantique, sont en toute leur effervescence juvénile dans ces aimables toiles d'une des plus abondantes imaginations d'artistes qu'on puisse désirer.

Marchal (Charles), n° 2105. Genre. Un bon et correct sentiment de la réalité, l'amour du simple, rehaussé d'un certain goût naïf, qui ne cherche jamais à s'épancher au delà des limites du vrai. Excellent tableau, peintre d'avenir.

Marquis (Charles), n° 2119. Genre historique. Composition voulue, sentie, rendue avec art, peinte avec science. Heureuse production, d'un talent sévère et convaincu.

Matout (Louis), n⁰ˢ 2148-2152. Genre historique, portrait. De la vigueur, du style, un souvenir judicieu-

sement invoqué des études puisées aux sources vénitiennes ; des allures puissantes, avec une touche magistrale : telles sont les qualités du jeune et savant auteur des décorations de l'École de médecine et de l'hôpital de Lariboisière.

Meissonnier (Ernest), n⁰ˢ 2184-2189. Genre. Le plus complet et le plus grand des petits peintres ou plutôt des peintres en petit ; car bien des gens peignent l'histoire qui n'ont ni une valeur égale ni une aussi grande manière.

La peinture de Meissonnier, c'est l'esprit et la précision, la finesse et l'observation, la nature dans ce qu'elle a de plus piquant, l'art dans ce qu'il a de plus vif et de plus précieux. Son *Musicien* (n⁰ 2186) est une merveille d'expression et de vérité.

Michel (Émile), n⁰ˢ 2248 et 2249. Paysage. M. Émile Michel court à la poésie par le chemin de la nature réelle, il en aime les harmonies, il en interroge les mystères, et réussit souvent à nous les révéler. Je le trouve néanmoins plus à l'aise et plus sincère dans la traduction du paysage rustique que dans les entreprises semi-historiques qu'il a tentées cette année.

Millet (François), n⁰ˢ 2252-2254. Genre rustique. M. Millet a saisi depuis longtemps le caractère mélancolique et fatal de ce martyre lent et sans compensations appréciables pour nous autres citadins, qu'on appelle la vie des champs. Il excelle à le reproduire dans ses nuances les plus fugitives, et avec une énergie qui donnerait à croire que s'il ne les a pas devinées, il a éprouvé lui-même les douleurs et les joies de ces créatures déshéritées. Je ne sais rien de plus touchant que

cette villageoise qui fait manger son enfant. Malgré la grossièreté de sa nature, et peut-être même à cause de cela, car le contraste est plus vif, une grâce indéfinissable enveloppe cette jeune paysanne, prête un charme exquis à sa sollicitude, et la rend presque belle. Dans l'*Attente*, sujet emprunté à l'histoire de Tobie, l'âge et les fatigues se lisent dans l'attitude de la vieille mère, tandis que la cécité du père se traduit d'une façon saisissante dans les moindres détails de sa pose.

Cette peinture suscite des récriminations et soulève des critiques. On reproche à M. Millet de choisir des types vulgaires et laids.

C'est là une erreur : il n'y a de vulgaires et de laids que les types dégradés; le spectacle de la forte et courageuse nature élève l'âme, et prépare les émotions bienfaisantes.

Monginot (Charles), n° 2269. La *Redevance*, heureux prétexte pour faire valoir une riche palette, une touche grasse et ferme, et déguiser par la magie de la brosse et la variété du coloris les défaillances d'un dessin encore inexpérimenté.

Montaland (Mademoiselle Céline), n° 2281. L'*Ancienne tour de Rhodes*. Avant de faire ce tableau, mademoiselle Montaland n'avait jamais peint, dit-on. Elle profita de ses accointances avec les fées.... du *Pied de mouton* pour devenir peintre d'un seul coup de baguette. J'ignore ce qu'il y a de vrai dans cette légende; mais pour l'honneur de la peinture, je souhaite qu'elle soit fausse.

Muller (Charles), n°s 2335-2337. Genre. *Madame mère* (n° 2335). « Madame Lætitia se retira à Rome en

1814; vêtue d'une robe de deuil, qu'elle ne quitta jamais depuis la mort de Napoléon, ayant assises, à quelque distance d'elle, deux vieilles dames corses, tricotant ou lisant; elle contemplait le portrait en pied de l'empereur, ou filait au fuseau. » Telle est la notice du tableau de M. Muller : charmante littérature, peinture à l'avenant.

Nanteuil (Célestin), n° 2361. La *Charité*, ou plutôt l'*Aumône*. Au pied d'un escalier de marbre, à l'entrée d'un parc vénitien, de belles femmes et de riches seigneurs secourent des pauvres. M. Nanteuil a tiré de cette idée, vêtue à l'italienne, un délicieux tableau, orné de tous les trésors d'une palette prodigue.

O'Connell (Madame Frédérique), n°˚ 2395 et 2396. Portrait. La beauté fleurit comme les roses sous les doigts de cette enchanteresse. Un reflet du soleil qui éclairait Van Dyck illumine sa peinture, et le trio des Grâces l'effleure de son souffle divin. Madame O'Connell est le peintre-né des jolies femmes, et aussi des expressions puissantes et sublimes : son étude au crayon d'après Rachel morte est une inspiration de la poésie la plus élevée. C'est précisément ce portrait qui donna lieu au procès dont on a tant parlé. En proposant l'exposition de cette œuvre, après en avoir sollicité et obtenu la destruction, la famille Félix se donne, ce me semble, un assez singulier démenti.

Palizzi (Joseph), n°˚ 2419, 2420. Paysage et animaux. Cet émule de Troyon travaille avec succès à devenir un rival du maître.

Pelletier (Laurent), nos 2465-2483. Aquarelle et pastel, paysage. Cet habile et incomparable artiste fait rendre à l'aquarelle tout ce qu'elle peut donner en vigueur, en souplesse, et parvient même à lui faire exprimer la vérité. C'est beaucoup plus que ce qu'on est en droit d'exiger d'un genre jusqu'ici réputé secondaire. M. Pelletier l'a élevé à la taille du grand art.

Penguilly (Octave), nos 2484-2486. Genre historique et paysage. L'imagination a beaucoup plus de part que la nature dans les inspirations de cet artiste. Il est sans contredit l'un des inventeurs les plus féconds et les plus originaux de l'école contemporaine; il a le sentiment profond, du style et une peinture nerveuse et colorée.

Pils (Isidore), n° 2555. *Bataille de l'Alma.* M. Pils est le peintre contemporain qui saisit et rend le mieux l'allure toute particulière du troupier français, cette désinvolture à la fois martiale et goguenarde, cette habitude de mouvement et de tenue inhérente à chaque arme. Horace Vernet dans ses meilleurs jours n'a jamais mieux fait, quant aux épisodes; mais il conserve sur M. Pils un avantage incontestable dans l'art de généraliser une action et de détailler des masses.

Pommeyrac (Paul de), nos 2574-2578. Portrait à l'huile et en miniature. Cet artiste, heureusement doué, introduit dans la miniature toute la largeur et la puissance de la peinture à l'huile et conserve dans cette dernière la finesse et la grâce de la miniature.

Puvis de Chavannes (Pierre), nos 2621, 2622. Peinture murale. Cet artiste est un penseur, aussi est-il très-peu peintre. Il trace une idée sur la toile sans se préoccuper

du procédé, persuadé qu'il est que son rôle est rempli quand il a rendu perceptible l'expression de sa pensée. Ses tableaux de la *Paix* et de la *Guerre* sont plutôt des cartons colorés que des peintures proprement dites, et rien ne prouve qu'il saurait les produire avec la formidable puissance d'un Delacroix ou l'exquise fermeté d'un Ingres; mais à coup sûr, et tels qu'ils sont, ils possèdent le style, une entente magistrale de la composition et le caractère grandiose de l'art historique décoratif.

Ranvier (Victor), n°s 2643-2645. Genre et paysage. Une poésie fiévreuse, un style énergique presque jusqu'à la brutalité, une sorte de mysticisme indécis et tournant un peu au fantastique, tels sont les caractères principaux de la peinture de ce nouveau venu, qui n'est certes pas un artiste ordinaire. Il a de la force dans le coloris et une vigueur d'accentuation qui révèlent un peintre accessible aux inspirations élevées.

Riedel (Auguste), n°s 2687-2689. Genre. La foule se presse devant ses *Baigneuses* (n° 2687). Est-ce donc un chef-d'œuvre? Non, c'est tout bonnement un trompe-l'œil, un de ces effets de lumière qui sont un des jeux de l'art, et que le public, trop ignorant des procédés de la peinture pour en apprécier les résultats à leur juste valeur, prend pour des traits de génie. C'est ingénieux, peut-être habile, mais certainement d'un ordre très-secondaire.

Roller (Jean), n°s 2714-2719. Portrait. Belle et bonne peinture, souple, élégante, et d'un style éminemment distingué. Le portrait de M. Boitelle (n° 2714) est un

des plus beaux du Salon et se classe immédiatement après ceux de M. H. Flandrin.

Rozier (Jules), n°s 2746-2749. Paysage. Aimable impression des aspects riants de la nature rendue avec une sincérité parfaite et un goût très-distingué.

Salmon (Théodore), n°s 2787-2790. Genre rustique et animaux. On tient trop rarement compte aux peintres des efforts qu'ils font pour rendre dans un ensemble restreint, mais harmonieux, les richesses, les variétés infinies et les difficultés de la nature. M. Salmon a peint de petits sujets champêtres qui, par la science, par l'amour et le respect de la nature qu'ils révèlent, par la finesse de l'observation et le charme de l'exécution, font penser aux jolis tableaux flamands, qu'on ne place au-dessus d'eux qu'en raison de leur ancienneté.

Sand (Maurice-Dudevant), n°s 2798-2800. Genre et paysage. Du cachet, de l'originalité et ce caractère vivant et spirituel qui donne un charme si saisissant aux *Masques et Bouffons* du jeune et brillant artiste.

Schandel (Pierre Van), n° 2815. Une jeune fille devant une échoppe (effet de lumière). La lumière pour ce descendant bien descendu de Rembrandt, c'est la flamme qui clapote à la mèche fumante d'une chandelle. Le procédé de ce genre, si bien fait pour plaire à M. Prudhomme, est très-simple : il consiste à couvrir une toile d'une couche limpide de terre de Cassel ; on enlève en jaune brillant, vers le milieu, une flamme de chandelle et sur le fond quelques silhouettes bordées d'un trait rougeâtre du côté de la lumière et d'un trait noir du côté opposé. On remplit le vide par une couche plate

de bitume, et le tour est fait. Soyez sûrs que si cela réussit à M. Van Schandel ou de la Chandelle, ce n'était pourtant pas là le procédé de Rembrandt.

SCHULER (Théophile), nos 2845-2847. Dessins. M. Schuler donne au dessin la force et le coloris de la peinture à l'huile. Ses compositions très-abondantes, très-animées, ont un caractère dramatique d'une puissance extraordinaire et une originalité qui leur prête beaucoup de charme.

STEVENS (Alfred), nos 2916-2919 bis. Genre. Cet artiste flamand a conservé de sa vieille école natale la finesse et la précision dans la forme, ainsi que le don précieux de la couleur; mais il a emprunté à l'école française, au sein de laquelle il obtient ses plus beaux succès, l'esprit d'élégance et la distinction suprême qui, dans la peinture de genre, représentent le style du grand art. On ne saurait peindre avec plus de grâce qu'il le fait des sujets plus simples, plus familiers, et pourtant plus intéressants. M. Stevens n'a pas de rival dans cet art, dont l'introduction chez nous lui appartient tout entière.

STEVENS (Joseph), nos 2920-2922. Genre. M. Joseph Stevens a entrepris depuis longtemps une œuvre à la Balzac qu'il poursuit avec autant d'ardeur que de succès : c'est la *Comédie humaine*..... des chiens.

Il peint avec une puissance et une verve qui font penser à Guillaume Kalf et à Ostade, des intérieurs d'un effet plein de vigueur et de vérité. Il les anime avec infiniment d'esprit par des personnages de la race canine, qu'il paraît avoir étudiée et connaître à fond. Il sait leur donner non-seulement beaucoup de physiono-

mie, mais aussi une expression d'un naturel exquis et vraiment intéressante.

Tabar (Léopold), nos 2927-2928. Histoire et genre. Un peintre de la vigoureuse lignée de Géricault; par malheur il tempère l'énergie de cette école par une mélancolie douce qui enlève à son exécution quelque chose de la vivacité dont on remarque l'influence dans sa composition.

Tillot (Charles), n° 2959. *Dessous de forêt.* M. Charles Tillot a préludé à la culture de paysage par de fortes études esthétiques à l'époque où il rédigeait si judicieusement le feuilleton d'art du *Siècle.*

Il applique aujourd'hui, selon les procédés de notre excellente école de paysage, les principes qu'il soutenait naguère de sa plume sincère et convaincue, et si l'art a perdu un critique autorisé, il a retrouvé un adepte habile.

Tissot (James), nos 2969-2974. Genre. Un grand malheur pour cet artiste inconnu jusqu'ici, c'est d'arriver après le fameux Leys d'Anvers, le même qui reçut les honneurs du triomphe à sa rentrée dans sa bonne ville après avoir conquis la France en 1855. La foule, habituée à juger sur les apparences, va croire que M. Tissot est un copiste parce que ses tableaux présentent quelque analogie d'aspect avec ceux du pasticheur émérite de l'ancienne école de Bruges. M. Tissot est un poëte; il a le don de l'expression dramatique, une imagination brûlante, et il puise dans son propre fonds des idées qui sont bien à lui. Il est évident qu'il n'a aucun rapport avec le fameux M. Leys.

Toulmouche (Auguste), n°s 2977-2982. Genre. Le clair de lune de M. Stevens, et par conséquent pâle comme tous les clairs de lune.

Tournemine (Charles de), n°s 2983-2987. Paysage. Depuis tantôt trente ans on nous représente un Orient de fantaisie qui semble emprunté aux conventions capricieuses de l'Opéra. M. de Tournemine a soumis la peinture orientale à l'étude de la nature, et il nous représente l'Égypte et l'Asie Mineure par les procédés qu'emploie M. Daubigny pour reproduire un paysage de Ville-d'Avray ou de Meudon. Peu de palettes offriraient d'ailleurs des tons aussi riches, des nuances aussi délicates que celle de M. de Tournemine, qui tient à la fois de Marilhat et de Corot.

Vetter (Jean), n°s 3051-3052. Genre. Ce Jean ne s'en alla certes pas comme il était venu. Il était venu avec un médiocre *Bernard de Palissy*, il s'en alla, dit-on, avec 25,000 francs. On a bien raison de dire que les vivres sont hors de prix.

Vidal (Vincent), n°s 3057-3064. Dessins. M. Vidal est au dix-neuvième siècle le peintre de la réalité gracieuse au même titre que l'était Watteau au commencement du dix-huitième. Sans se préoccuper des artifices de l'art, il va droit au but en prenant la nature pour modèle et son goût exquis pour guide. Il est peut-être, après Gavarni, mais dans un autre ordre d'idées, le peintre moderne qui a le mieux compris le type adorable de la Parisienne, la seule femme qu'il faudrait mettre dans l'Arche s'il survenait un nouveau déluge.

WINTERHALTER (François). Ah! si M. Vidal avait été chargé de faire ce portrait de l'Impératrice qu'a commis l'auteur du Décaméron, quel chef-d'œuvre nous aurions admiré!

YVON (Adolphe), n° 3132. *L'Empereur à Solferino.*
J'ai lu ce drame terrible, émouvant, glorieux, qu'on appelle le bulletin de la *bataille de Solferino;* j'y ai vu dans le langage concis de la victoire des lignes dont l'énoncé était à lui seul un programme de tableau — à en supposer que le peintre s'appelât Gros, Delacroix ou Vernet. — De tout ce bruit, de toutes ces grandeurs, de tout ce drame, de toute cette gloire qui offraient un si vaste champ à sa muse, M. Yvon n'a rien vu, rien senti, et ce qu'il intitule : *Solferino, 24 juin,* pourrait tout aussi bien s'appeler *Camp de Châlons* ou *Champ de Mars.*

C'était vraiment bien la peine que l'empereur Napoléon III gagnât l'une des plus belles victoires du siècle pour que son peintre ordinaire en limitât les proportions à une cavalcade d'état-major! Décidément M. Théodore Devilly est le seul peintre qui ait compris *Solferino* au Salon de 1861.

ZIEM (Félix), n° 3134. Un triptyque représentant Venise. Une palette enchantée, une brosse magique, une observation pleine à la fois d'esprit et de sentiment, voilà par quels moyens le peintre séduisant de la belle infortunée qu'on appelle Venise a su rendre nouveaux et intéressants des sujets que la main magistrale du Canaletti semblait avoir rendus impossibles. Mais il n'est pas

d'impossibilité pour le talent. Ne voilà-t-il pas à côté de l'incomparable Venise de M. Ziem une autre Venise, incomparable, diaprée de mille feux éblouissants, limpide et colorée comme la nature elle-même, et due au pinceau de M. Jean Lucas, le Canaletti de l'aquarelle?

www.ingramcontent.com/pod-product-compliance
Lightning Source LLC
Chambersburg PA
CBHW071433220526
45469CB00004B/1519